자연 그대로의,
식물 컬러링

자연 그대로의, 식물 컬러링

초판 1쇄 발행 2019년 4월 15일

글 · 그림 황경택
펴낸이 박희선
디자인 디자인 잔
마케팅 김하늘

발행처 도서출판 가지
등록번호 제25100-2013-000094호
주소 서울 서대문구 거북골로 154, 103-1001
전화 070-8959-1513
팩스 070-4332-1513
전자우편 kindsbook@naver.com

ISBN 979-11-86440-44-5 13650

이 도서의 국립중앙도서관 출판예정도서목록(CIP)은
서지정보유통지원시스템 홈페이지(http://seoji.nl.go.kr)와
국가자료공동목록시스템(http://www.nl.go.kr/kolisnet)에서 이용하실 수 있습니다.
(CIP제어번호: CIP2019011825)

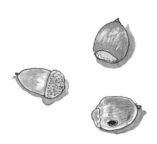

자연 그대로, 식물 컬러링!

황경택 지음

가지
KINDS
BOOK

이 책을 소개합니다.

이 책은 황경택 작가가 그린 섬세하고 아름다운 자연관찰 드로잉을 수채물감으로 직접 채색해 볼 수 있게 제작한 컬러링 아트북입니다.

"그림은 관찰이다"라는 모토를 가진 작가는 잘 그리려면 우선 잘 관찰해야 한다고 가르칩니다. 그래서 이 책은 '선 관찰, 후 그림'의 순서를 차근히 따라가며 누구나 만족스러운 결과물을 얻을 수 있도록 설계되었습니다.

관찰하기 파트에서는 황경택 작가가 손수 그린, 사진보다 더 실물 같은 자연관찰 드로잉을 감상하며 식물의 꽃, 열매, 줄기, 나뭇잎 등의 모양과 생태적 역할을 이해하게 됩니다. 최대한 자연의 색감에 가깝게 채색할 수 있는 조언도 담았습니다.

채색하기 파트에는 180그램 고급 수채화 용지에 펜으로 선 따기(스케치) 작업을 마친 밑그림이 프린트되어 있습니다. 책 앞쪽에 정리된 '수채화 도구 준비하기'와 '수채화 컬러링, 망치지 않고 하는 법'을 먼저 읽고 시작하면 도움이 됩니다.

이 책은 'PUR 180도 펼침 제본'으로 제작해 책을 활짝 펼쳐서 채색할 수 있습니다. 낱장으로도 깨끗하게 뜯어지므로 필요에 따라서는 작가의 그림이나 드로잉 페이지, 혹은 맨 뒤의 채색 연습용 도화지를 뜯어서 옆에 두고 사용하면 편리합니다.

채색을 마친 그림은 책에서 떼어 벽에 붙이면 그대로 멋진 '세밀화 아트 액자'가 됩니다. 여백에 식물의 이름, 그린 날짜, 그리면서 인상 깊었던 내용 등을 적어서 여러분만의 자연관찰 그림으로 꾸며 보세요.

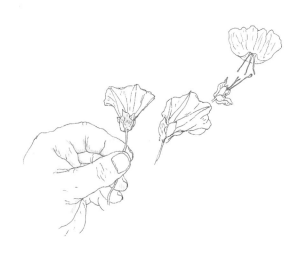

이 책에 실린 그림들.

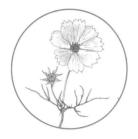

#01 코스모스

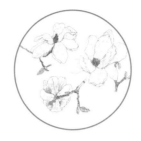

#02 목련

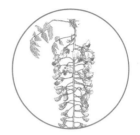

#03 등

#04 모란

#05 할미꽃

#06 능소화

#07 질경이

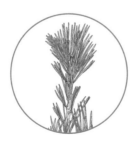

#08 백송

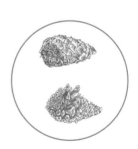

#09 솔방울

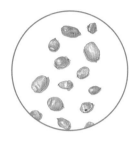

#10 도토리들

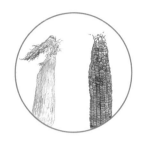

#11 옥수수

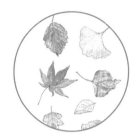

#12 나뭇잎들

#13 일본목련

#14 가죽나무

#15 토끼풀

#16 배나무

자연관찰 + 그림에 관하여.

자연관찰 그림이란 자연을 관찰해 그림으로 기록하는 것을 말합니다.
간단하게는 어릴 때 과학 선생님이 주신 관찰보고서 옆에 연필로 슥슥 그려 넣었던
그날 본 식물이나 곤충 그림을 떠올리면 됩니다. 아주 전문적이게는
박물관이나 어쩌면 과학전문 서적에서 한번쯤 보았을 법한,
식물의 잔뿌리 한 올 한 올까지 섬세하게 그려낸 세밀화를 예로 들 수 있습니다.

자연관찰 그림은 어떤 것이든 **지구의 오늘을 기록한 한 장**이라는 측면에서
소중한 가치가 있습니다. 관찰자가 누구냐에 따라 특별히 '발견된' 사실이
그림에 남아 있을 가능성이 있기 때문에, 그리는 작업 자체가 과학적인 행동이 됩니다.

무엇보다 그림은, 우리가 소중히 생각하는 **자연과 진실로 대화할 기회**를 만들어 줍니다.
사람들은 매일 보는 자연 풍경에 대해, 생각보다 무감각합니다.
그림을 처음 배우러 온 사람들에게 장미꽃을 그려 보라고 하면
꽃은 비슷하게 그려도 잎 모양은 나팔꽃이나 튤립처럼 그리는 사람이 많습니다.
그렇다면 과연 장미를 안다고 할 수 있을까요?

식물은 꽃과 열매, 줄기, 잎사귀, 씨앗 등 다양한 형태로서 존재하고
계절과 식생 환경에 따라 변화무쌍한 모습을 보여 줍니다.
눈으로 보아야만 비로소 그릴 수 있는 관찰 그림은
그 신비로운 변화들을 포착하게 해줍니다.
그래서 자연관찰 그림을 한번이라도 그려 본 사람은
어디서나 **작은 자연에 눈 맞추는 습관**이 생겨납니다.

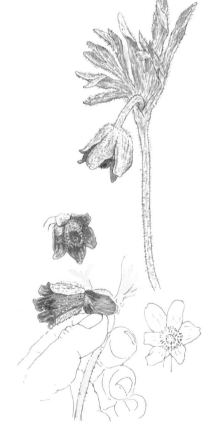

이 책은 누구나 자연관찰 그림을 쉽게 시작할 수 있도록
드로잉에서 가장 어려운 선 따기(스케치) 작업을 마친 상태입니다.
당신은 채색만 하면 됩니다!

하지만 먼저, 관찰하기 파트로 가서 완성된 그림을 펼쳐 놓고
상상의 선 따기 작업을 해보세요.
그림 옆의 손글씨들도 읽어보고,
오른쪽 페이지에 정리된 식물의 이야기와 컬러링 팁도 읽어 보세요.
이 과정이 실제로 식물을 깊숙히 관찰하는 경험을 대신해 줄 겁니다.

그리고 나면, 본격적으로 채색을 시작하세요.
책에 실린 그림과는 색감이 조금 달라져도 괜찮습니다.
이 글을 읽으며 당신은 이미 알았겠지만,
자연은 늘 고정된 한 가지 색깔로만 존재하지 않으니까요.

이 세상 많은 예술작품과 디자인이 자연물에서 영감을 얻어 탄생했습니다.
아름다운 식물을 자주 관찰하고,
손으로 직접 그려보고,
그 그림을 집안 곳곳에 놓아두는 일은
당신의 일상에 아주 좋은 자극이 되어 줄 것이라고 확신합니다.

하루 30분, 생태화가 되기!
이 책이 그 시작이 되어 주기를 바랍니다.

수채화 도구 준비하기.

1. 수채물감

수채물감은 동네 문구점에서도 구할 수 있습니다만 화방에서 다양한 제품을 보고 고르는 게 좋습니다. 물감에서 중요한 것은 안료입니다. 비싼 물감일수록 좋은 안료를 사용해 발색이 좋습니다. 그러니 너무 저렴한 제품은 피하세요. 저는 국내 브랜드인 신한 수채물감을 즐겨 사용하고 있습니다.

물감 색의 개수도 많을수록 좋지만 너무 많으면 휴대하기 불편합니다. 기본 13색 정도는 갖추고 팔레트에 미리 짜서 굳혔다가 사용하세요. 보통 튜브에 담겨 있는 수채물감은 안료와 물을 섞어 젤리 형태로 만들어진 것이고, 이와 달리 안료만 압축해서 굳힌 고체물감도 있습니다. 고체물감은 보통 팔레트에 담겨 판매되므로 그대로 가지고 다니면 됩니다.

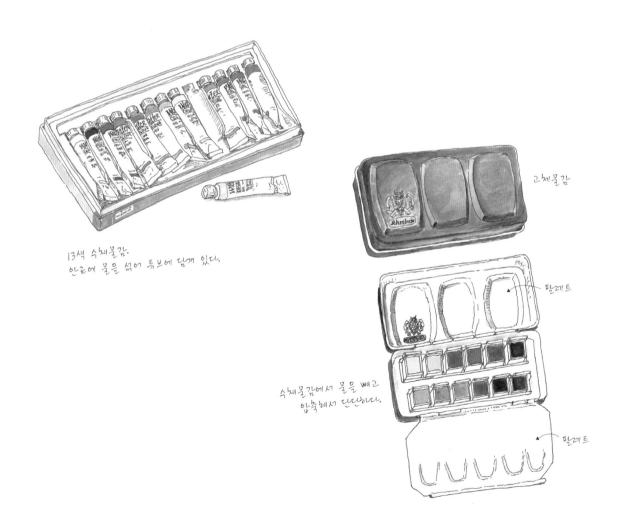

13색 수채물감.
안료에 물을 섞어 튜브에 담겨 있다.

고체물감

팔레트

수채물감에서 물을 빼고
압축해서 단단하다.

팔레트

2. 붓

수채화 붓은 납작한 것과 둥근 것, 그리고 굵기가 다양한 제품이 나와 있습니다. 보통 디자인적인 그림을 그릴 때는 납작한 붓을 사용하고 묘사를 할 때는 둥근 붓을 사용합니다. 자연관찰 그림에는 둥근 붓을 주로 쓰며, 작은 그림을 그리므로 세필붓(길이 약 15cm)을 고르면 됩니다.

붓에서 가장 중요한 요소는 탄력성입니다. 붓의 탄력이 좋아야 원하는 대로 채색이 됩니다. 붓이 휘어졌다가 제자리로 돌아오지 않거나 털이 잘 빠지거나 갈라진다면 원하는 그림을 그릴 수 없습니다. 저는 '화홍'이라는 국내 브랜드 제품을 즐겨 사용하는데, 굵기가 다른 다섯 개가 한 세트로 묶여 있습니다. 비용과 휴대 면에서 부담스럽다면 1호, 3호, 5호 세 개를 준비하면 되고, 그것도 귀찮다면 5호 한 개만 있어도 어느 정도의 채색은 가능합니다. 휴대할 때 붓털을 보호할 수 있게 뚜껑이 달린 제품도 나와 있습니다.

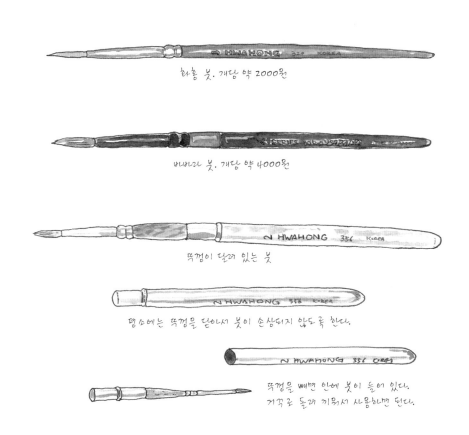

화홍 붓. 개당 약 2000원

바바라 붓. 개당 약 4000원

뚜껑이 달려 있는 붓

평소에는 뚜껑을 덮어서 붓이 손상되지 않도록 한다.

뚜껑을 빼면 안에 붓이 들어 있다.
거꾸로 돌려 끼워서 사용하면 된다.

3. 팔레트

물감은 팔레트에 미리 짜서 굳힌 다음에 사용하는 것이 좋습니다. 팔레트는 뚜껑이 있고 물감 칸이 여러 개로 나뉜 것, 그리고 야외에서도 사용하기 쉽도록 너무 크지 않은 알루미늄 제품으로 골라 보세요. 팔레트 대신 도자기 접시나 플라스틱 보드를 사용하는 경우도 있는데, 보조용으로는 괜찮아도 여러 색의 물감을 그때그때 짜서 섞어 쓰자면 불편합니다. 사용 후에도 물감을 모두 세척해야 해서 낭비가 큽니다.

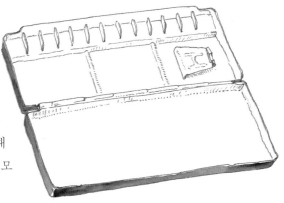

4. 물통

수채화에서는 물도 아주 중요한 재료입니다. 붓을 자주 빨면서 사용해야 하기 때문에 물통은 클수록 좋습니다. 휴대를 위해 접이식 물통을 사용하는 사람이 많지만, 저는 사용 후 버리거나 뚜껑을 닫아서 이동할 수 있는 페트나 일회용 반찬통 같은 것의 재사용을 선호합니다.

흔히 쓰는 이런 물통들은
부피가 커서 휴대하기가 불편합니다.

생수병은 뚜껑이 있어서 좋지만
입구가 좁고 물통이
붓보다 길어서 불편합니다.

너무 높지 않고,
뚜껑이 있고,
입구가 넓은 것이 좋다.

5. 휴지 또는 물티슈

휴지는 사용한 붓을 닦을 때, 붓에 묻힌 물의 양을 조절할 때, 그리고 잘못 칠한 그림을 수정할 때, 다양한 용도로 필요합니다. 특히 스케치북 위에 색을 잘못 칠했을 때는 얼른 휴지에 깨끗한 물을 묻혀(혹은 물티슈로) 닦아내세요. 수채화는 물로 그리는 그림이라 물을 이용해 얼마든지 수정도 가능합니다. 그림 재료를 담아둔 가방에 언제나 휴대용 휴지나 물티슈 하나쯤은 챙겨 두세요.

수채화 컬러링, 망치지 않고 하는 법.

그림을 채색하는 도구는 여러 가지가 있습니다.
색연필, 파스텔, 유화물감, 아크릴물감 등등.
하지만 자연물을 그리는 데는 수채물감만큼 어울리는 도구가 없다고 생각합니다.

수채화는 물을 섞어 그리는 그림입니다.
13가지 기본 색을 자유롭게 배합하고 물로 농도를 조절해 가면서
아주 다양한 자연의 색을 비슷하게 표현해낼 수 있습니다.
색 배합과 농도 조절이 처음에는 어렵게 느껴지겠지만
연습용 종이를 옆에 놓고 여러 번 반복해서 색을 만들다 보면
누구라도 원하는 색감을 찾아낼 수 있습니다.

이 책 뒤편에는 여러분이 연습용으로 마음껏 사용할 수 있는
빈 수채화 용지가 네 장이나 끼워져 있습니다.
팔레트에 색을 조합해서 작품에 바로 칠하지 말고
테스트 종이에 먼저 칠해 보는 습관을 들이세요.
그러면 첫 작품이라도 절대 망치지 않고
당신의 그림을 완성할 수 있습니다.

그럼, 다음의 방법을 따라
수채화의 기본 테크닉을 익혀 보세요.

1. 팔레트 사용법

팔레트를 구매하고도 어떻게 사용하는지 모르는 사람들이 있습니다. 작은 칸막이들은 물감을 짜는 곳이고, 편평한 곳은 물감을 풀어서 섞는 곳입니다. 물감을 짤 때는 가운데 부분에만 동그랗게 조금씩 짜지 말고 칸 하나를 꽉 채워서 짜세요. 두고두고 오래 쓸 물건이니 칸 벽면에 물감이 다 붙도록 짜줍니다.

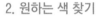

칸칸이 짜놓은 물감에 물 묻힌 붓을 찍어서 그대로 종이에 채색하는 사람도 많이 보았습니다. 이렇게 곧바로 칠하면 그림을 망치기 쉽습니다.
먼저 붓을 팔레트의 넓은 면으로 가져와 문지른 다음 원하는 색이 나왔을 때 사용하세요. 다른 색 물감을 섞어야 할 때는 사용한 붓을 물통에 넣어 휘휘 저으며 씻은 후에 다른 물감을 묻혀 오세요. 물감이 묻지 않은 깨끗한 붓을 사용하면 더 좋겠지만 그림을 그리면서 매번 완벽하게 깨끗한 물과 붓을 사용하기는 쉽지 않습니다. 가급적 물감끼리 교차오염이 적도록 붓을 자주 씻고 간간이 물통의 물을 교체해 주면 됩니다.

2. 원하는 색 찾기

수채화에서 물감 한 개로만 표현 가능한 색은 없습니다. 원하는 색이 무엇이든 반드시 색과 색의 조합, 아니면 물이라도 섞어서 만들어집니다. 자연의 색을 표현할 때 'A와 B를 섞으면 C 색이 나온다.'는 절대 공식은 없습니다. 스스로 팔레트에서 여러 색을 섞어가며 최대한 비슷한 색을 찾아내야 합니다. 초보자일수록 테스트 종이가 많이 필요하겠지요? 그렇다고 완벽한 정답을 찾거나 백퍼센트 똑같이 그리기 위해 너무 애쓰지는 마세요. 비슷하다고 생각되면 과감히 칠해 보는 용기도 필요합니다.

3. 물 사용하기

수채화는 채색할 때 물의 양 조절이 중요합니다. 수채화를 잘 망치는 사람들의 공통점 중 하나는 농담 조절을 잘 못한다는 것입니다. 물의 양에도 정답은 없습니다. 다만 투명수채화를 그릴 때는 밑그림의 선이 보일 정도로 맑게 칠해야 합니다. 그러려면 처음부터 너무 진하지 않게, 옅은 색부터 차근차근 칠해 나가야 해요.

하나의 그림 안에서 색상, 명도, 채도가 잘 어우러져야 멋진 그림이 되는데, 수채화에서는 농담도 한몫을 합니다. 그렇다면 물을 어느 정도 탔을 때 어떤 색깔이 나오는지를 알아야 하겠죠? 다음과 같이 간단하게 연습해 보세요.

가장 진한 색

물 한 방울 들어감

물이 열두 방울 들어가니 거의 색이 나오지 않는다.

15

4. 그러데이션 연습

수채화 채색에는 건식과 습식 두 가지 방법이 있습니다. 건식은 첫 번째 색이 다 마른 뒤에 다음 색을 칠하는 방법이고, 습식은 첫 번째 색이 마르기 전에 두 번째 색을 칠해서 번짐 효과를 내는 것입니다. 투명 수채화에서는 주로 건식 채색을 이용하지만 가끔 단풍잎이나 번짐 효과를 내고 싶은 부분에는 습식 채색을 합니다. 이를 '바림' 혹은 '블렌딩(blending)'이라고 합니다.

팔레트 위에서 물감을 섞는 것과 달리 종이 위에서 바로 색이 섞이기 때문에 초보자들은 조금 불안해합니다. 그러나 자연물 그리기에서 종종 활용하는 방법인 만큼 미리 연습해 두면 좋습니다.

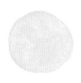

노란색을 먼저 칠하고 거기에 이어서 빨간색을 칠하려고 한 때

습식 채색.
노란색이 마르기 전에 그 위에 바로 빨간색을 칠하면 그림처럼 번지게 된다.

건식 채색.
노란색이 다 마른 뒤에 빨간색을 칠하면 그림처럼 선명한 경계가 만들어진다.

습식 또는 건식으로 채색한 이후에 붓에 깨끗한 물을 묻혀 덧칠해 주면 그러데이션 효과를 쉽게 낼 수 있다.

5. 겹쳐서 칠하기

같은 색도 한 번 더 겹쳐서 칠하면 약간 어두운 색이 됩니다.
꽃잎이나 열매의 입체감을 표현할 때 이 방법을 활용하면 좋습니다.

같은 색깔을 겹쳐 칠하면
좀 더 진하고 어두운 색이 된다.

꽃잎을 칠할 때
새로 색을 만들지 않아도
한 번 만든 색으로 겹쳐 칠하면
음영 표현이 가능하다.

6. 채색하는 순서

투명수채화를 그릴 때 채색하는 기본 순서가 있습니다.
가급적 이 순서를 따라 칠해 보세요.

- ✔ 밝은 색부터 점점 어두운 색으로
- ✔ 옅은 색부터 점점 진한 색으로
- ✔ 넓은 면부터 점점 좁은 면으로

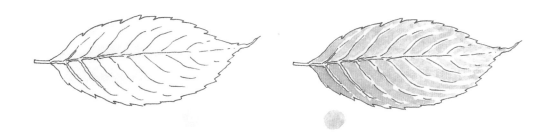

나뭇잎 그리기를 할 때 특히 많이 하는 방법.
먼저 밝은 연두색을 바탕에 칠하고, 다 마르고 나면
더 진한 초록색으로 잎맥 부분만 남기고 덧칠한다.
이 방법을 기억하면 다른 자연물 그리기에도
다양하게 응용할 수 있다.

7. 질감 표현하기

그림을 그릴 때는 대상의 입체적인 형태와 촉감 등을 고려해 최대한 그 대상답게 표현해야 합니다. 이를 '질감 표현'이라고 하는데, 역시 정답은 없습니다. 그래도 마음속으로 '탱글탱글하게 표현하고 싶다.'라고 생각하면서 그리면 어느 정도는 비슷해집니다.

낙엽이 구겨진 상태라면 붓질을 어떻게 하는 게 좋을까요? 붓으로 두드리듯 불규칙하게 칠하면 그런 느낌이 더 삽니다. 자연관찰 그림에서는 다양한 형태의 나뭇잎을 그리게 되는데, 이럴 때 잎맥이 흘러가는 방향을 생각하며 붓질하면 더 그 나뭇잎다운 모양이 됩니다.

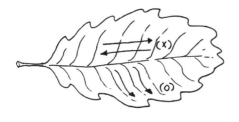

채색할 때 붓질을 하는 방향도
이왕이면 잎맥이 뻗은 방향을 따라
안쪽에서 바깥쪽으로
칠하는 게 질감을 살리는 데 좋다.

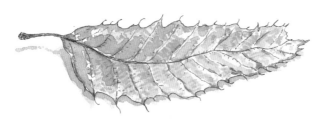

낙엽은 구겨진 느낌대로
붓질을 두드리듯이 툭툭하게 하면 된다.

점 같은 무늬가 보이면
붓질도 점을 찍듯이 한다.

주조색 만들기.

자연관찰 그림을 그리다 보면 특히나 자주 사용하게 되는 색들이 있습니다.
대부분 물감 몇 가지와 물 농도를 조절해 만들 수 있는 색들인데,
이들 색 조합을 연습해 두면 다양한 자연물을 그릴 때 유용합니다.
다음에 나오는 색깔은 언제나 자유롭게 만들어 표현할 수 있도록 연습해 두세요.
당신의 수채 컬러링 실력이 쑥쑥 늘어남을 느낄 겁니다.

1. 풀잎

자연물 그리기를 할 때 가장 많이 사용하는 색상은 아무래도 초록색 계
통입니다. 밝은 초록부터 어두운 초록까지 다 사용하게 되는데, 풀잎은
초록보다는 연두에 가까운 색을 띱니다. 하지만 정확히 연두색을 칠한
것과는 다르죠. 연두색 물감에 노란색을 조금 섞고 물을 섞으면 비슷한
색이 나옵니다.

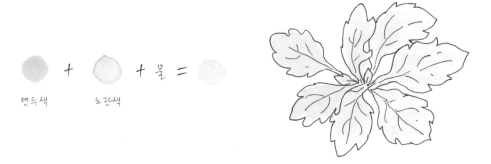

연두색 노란색

2. 느티나무 잎

봄이 지나고 여름이 되면 나뭇잎 색깔이 진해집니다. 약간 어두운 초록
색으로 보여요. 그것을 표현할 때 초록에 파랑을 섞는 경우가 많은데,
그보다는 초록의 보색에 가까운 갈색을 섞어야 비슷한 색이 됩니다. 갈
색 대신 회색도 괜찮아요. 다만 물감을 한 번에 너무 많이 섞지 말고 조
금씩 넣으면서 테스트 하세요. 천천히 만들다 보면 원하는 색을 찾아낼
수 있을 겁니다.

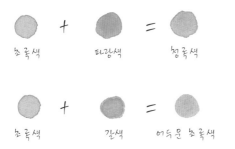

초록색 + 파랑색 = 청록색

초록색 + 갈색 = 어두운 초록색

3. 참나무 낙엽

나뭇잎은 마르기 전에는 초록색이지만 낙엽이 되면서 흙색에 가까워집니다. 황토색이나 갈색에 가까운 색이 되는데 꼭 그 색은 아닙니다. 마르면서 조금 밝게 바랜다고 할까요? 말하자면 흰색을 섞고 싶은 색이 됩니다. 하지만 투명수채화에서는 흰색을 쓰면 안 되니(흰색을 섞으면 불투명 수채화가 됩니다), 흰 물감 대신에 물을 많이 넣으세요. 황토색과 갈색을 약간 섞고 거기에 물을 많이 넣으면 비슷한 색이 나옵니다.

황토색 + 갈색 + 물 = 바랜 갈색

4. 쑥 잎의 뒷면

식물 그림을 그릴 때 가장 만들기 어려운 색 중에 하나가 쑥색입니다. 쑥 잎은 청록색 기운이 돌지만 흰 털이 빼곡히 나 있다 보니 마치 흰색 물감을 섞은 효과가 납니다. 여기서도 역시 흰 물감 대신에 물을 많이 넣어 줍니다. 초록에 파랑을 살짝 섞고 물을 많이 넣으면 비슷한 색이 나옵니다.

초록색 파란색 + 물 = 바랜 청록색

5. 일본목련 낙엽 뒷면

일본목련의 낙엽은 크고 예뻐서 많은 이들이 좋아합니다. 숲에서 나무 줄기나 낙엽이 회색을 띠는 경우를 더러 보는데, 그중에서도 일본목련 낙엽의 뒷면은 색감이 아주 묘해서 만들기 어렵습니다. 그냥 회색보다 약간 보랏빛이 감도는 색이에요. 그 느낌을 잘 살리려면 먼저 회색을 만들고 거기에 보라를 약간 섞고 물을 많이 섞으면 됩니다.

남색 + 고동색 = 회색

회색 + 보라 + 물 =

관찰하기

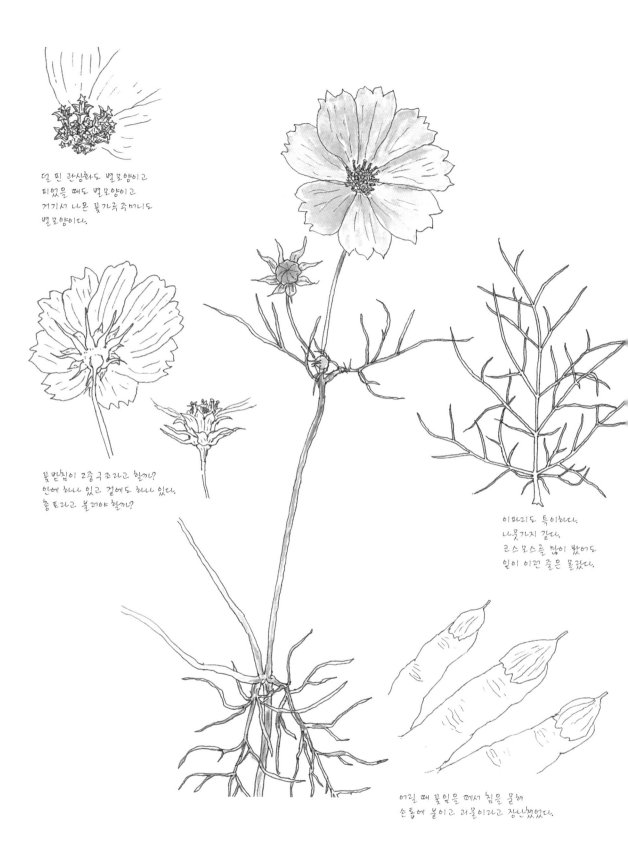

덜 핀 관상화도 별모양이고
피었을 때도 별모양이고
거기서 나온 꽃가루 주머니도
별모양이다.

꽃받침이 2줄 극조라고 할까?
안에 하나 있고 겉에도 하나 있다.
총포라고 불러야 할까?

이파리도 특이하다.
나뭇가지 같다.
코스모스를 많이 봤어도
잎이 이런 줄은 몰랐다.

어릴 때 꽃잎을 떼서 침을 묻혀
손톱에 붙이고 괴물이라고 장난쳤었다.

#01 코스모스

코스모스는 대표적인 가을꽃으로, 누구나 그 이름을 압니다. 이 꽃을 코스모스라고 처음 부른 사람은 1700년경 스페인의 수도 마드리드에서 식물원장을 지낸 카마니레스라는 분입니다. 그는 왜 이 꽃을 보고 우주(cosmos)를 떠올렸을까요? 저는 코스모스 작은 꽃 속에 숨겨진 별 모양들을 보고 그 힌트를 발견한 듯합니다.

컬러링 팁

투명수채화에서는 하늘색이나 분홍색을 만들기가 어렵습니다.
흰색 물감을 사용하면 안 되기 때문이죠.
그래서 분홍색을 만들 때는 빨간색 물감에 물을 많이 섞어서 원하는 톤을 찾습니다.
코스모스에서 진짜 꽃은 분홍색 꽃잎이 아닌 그 속의 노란색 부분입니다.
많은 국화과 식물들이 그렇듯이, 코스모스도 저 중심부에서 여러 개의 작은 꽃들이 뭉쳐서 피어요.
그러니 꽃가루를 톡톡 찍어 넣듯 작은 붓으로 점점이 표현하면 좋습니다.
이파리는 마치 작은 나뭇가지를 그리듯 작업하면 채색이 단순해도 재미있어요.

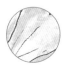

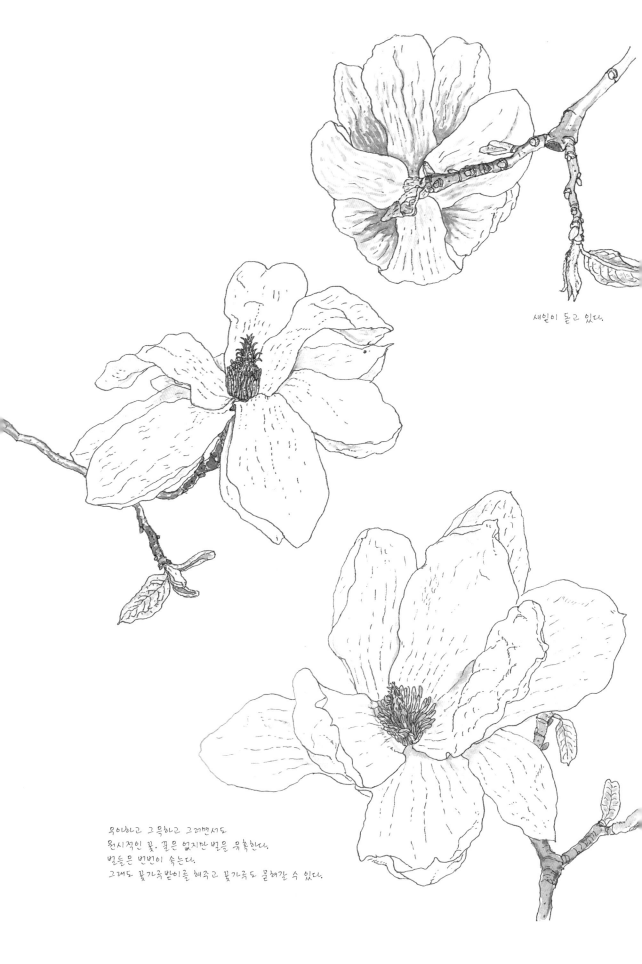

새잎이 돋고 있다.

우아하고 그윽하고 그러면서도
원시적인 꽃. 꿀은 없지만 벌을 유혹한다.
벌들은 번번이 속는다.
그래도 꽃가루 받이를 해주고 꽃가루도 묻혀갈 수 있다.

#02 목련

목련은 우리 집 앞까지 봄이 왔다고, 가장 먼저 소식을 전하는 꽃입니다. 그런데 흔히 알고 있는 목련은 사실 백목련이고 이게 진짜 목련이에요. 잎 뒷면에 자주색 줄무늬가 있고 백목련보다 꽃도 조금 작습니다. 이른 봄에 꽃을 피우는 목련은 꽃이 다 피고 나서야 새잎이 돋습니다. 잎보다 먼저 피는 꽃이 또 뭐가 있는지 생각해 보세요.

컬러링 팁

투명수채화에서는 흰 종이도 하나의 색으로 취급합니다.
채색을 할 때 흰색 사물이 있으면 하얀 물감을 칠해야 하나 생각하게 되는데,
투명수채화에서는 굳이 칠하지 않아도 됩니다.
종이 색을 그대로 흰색으로 인지하고 명암 표현만 해주세요.
명암은 회색을 만들어 물에 타서 사용하거나 줄무늬에 들어간
자주색을 더 옅게 만들어 사용해도 됩니다.
그리고 이 시기에 목련 가지에서 돋아난 잎은 새싹입니다.
잎이 가장 어릴 때 어떤 색감인지, 보들보들한 촉감까지 생각하면서 표현해 보세요.

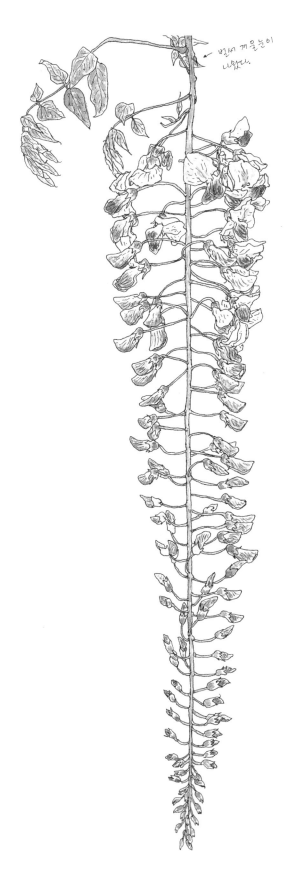

벌써 겨울눈이
나왔다.

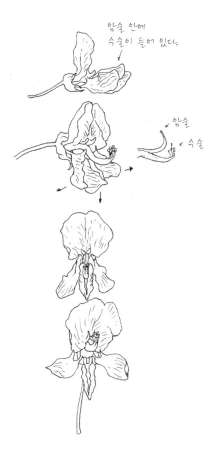

암술 안에
수술이 들어 있다.

암술

수술

등꽃 한줄기를 꼭 그리고 싶었다.
너무 아름다워서.
꽃을 세어보니 126개다.
생각보다 많다.

#03 등

꽃의 계절인 5월로 들어서면 초록 덩굴로 뒤덮인 동네 쉼터 벤치에서 연
보랏빛 꽃들이 주렁주렁 매달려 있는 것을 볼 수 있습니다. 바로 등꽃입
니다. 등은 꽃이 필 때 가장 강력하게 자기 존재를 뽐냅니다. 콩과에 속
한 식물 중에서 이렇게 근사한 꽃을 피우는 것도 드뭅니다. 날을 잡고
앉아서 그려 보니 한 줄기에 꽃송이가 무려 126개나 달렸어요!

컬러링 팁

선이 복잡해서 그렇지, 채색은 어렵지 않습니다.
가볍게, 색을 다 채우지 않으면서 그리면 느낌 좋은 그림을 얻을 수 있어요.
등처럼 여러 송이가 한 덩어리에 매달린 꽃을 그릴 경우,
낱낱의 꽃들의 색감을 비교하며 그려 보세요.
한 줄기에 조금 덜 핀 꽃과 활짝 핀 꽃이 함께 달려 있는데,
주로 덜 핀 꽃의 색깔이 조금 더 진합니다.

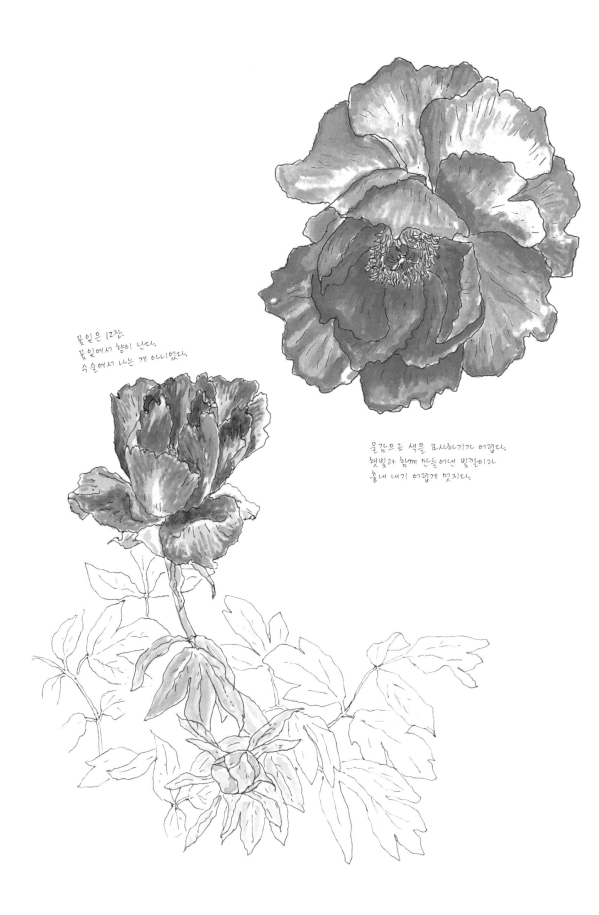

꽃잎은 12장.
꽃잎에서 향이 난다.
수술에서 나는 게 아니었다.

물감으로 색을 묘사하기가 어렵다.
햇빛과 함께 만들어낸 빛깔이라
흉내 내기 어렵게 멋지다.

#04 모란

오랜만에 시골집에 갔더니 화단에서 모란꽃이 피어나고 있었습니다. 모
란꽃은 다 피면 꽤 큽니다. 색도 형태도 아름답거니와 향기도 무척 진한
꽃이에요. 어릴 때 이 꽃의 향기를 참 좋아했습니다. 동양화에서는 모란
꽃이 부귀영화를 상징한다고 합니다. 예쁘게 칠해서 눈에 잘 띄는 곳에
걸어놓아 보세요. 집안에 좋은 기운을 불러올지도 모르잖아요.

컬러링 팁

꽃잎이 겹쳐서 어두워지는 부분에 별도의 짙은 색을 칠하면
생각보다 색이 진해져서 실패하는 경우가 많습니다.
이런 곳엔 같은 색을 한 번 더 칠해서 자연스러운 어두운 색을 만들어 보세요.
같은 색을 여러 번 덧칠하며 농담의 깊이를 조절하는 방식으로
꽃잎을 좀 더 부드럽고 은은하게 표현할 수 있습니다.

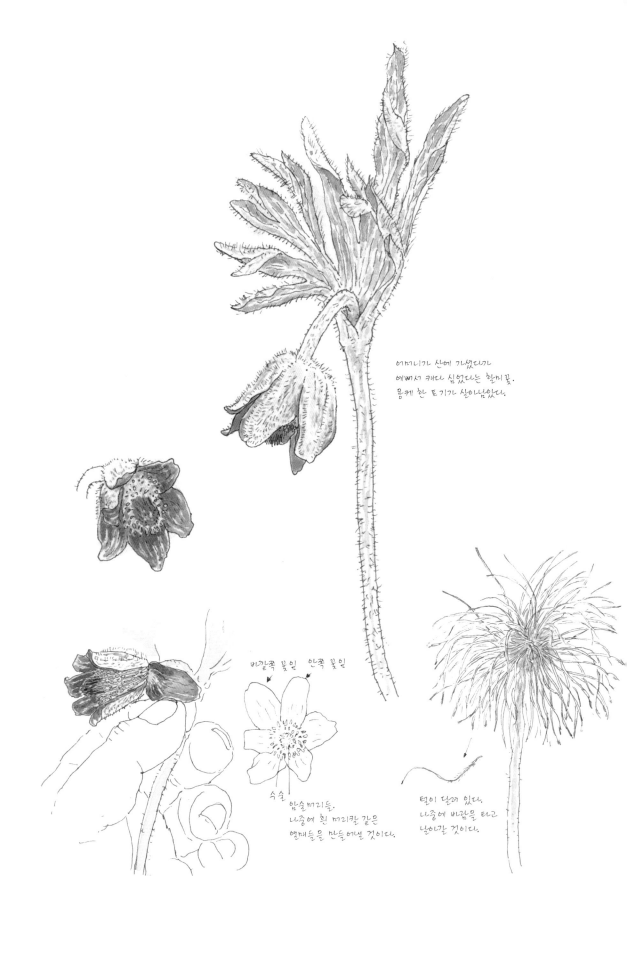

어머니가 산에 가셨다가
예뻐서 캐다 심었다는 할미꽃.
뭉케 한 포기가 살아납었다.

바깥쪽 꽃잎 안쪽 꽃잎

수술
암술머리들.
나중에 흰 머리칼 같은
열매들을 만들어낼 것이다.

털이 달려 있다.
나중에 바람을 타고
날아갈 것이다.

#05 할미꽃

할미꽃은 꽃, 줄기, 잎사귀에 모두 흰털이 보송보송 나 있어서 이름 같
지 않게 귀여워 보입니다. 봄에 보송한 잎들 사이에서 꽃대가 올라오면
그 끝에 자주색 꽃 한 송이가 맺혀 아래를 향해 핍니다. 오므린 꽃잎을
들춰 보면 노란 수술이 빽빽이 들어차 있어요. 이런 꽃이 변해 늙으신
할머니의 머리칼 같은 열매를 만들어 낸다는 게 참 신기하지 않나요?

컬러링 팁

할미꽃은 꽃보다 줄기 색을 표현하기가 쉽지 않습니다.
초록은 초록인데 청록에 흰색이 섞인 묘한 색이 나요.
투명수채화에서는 흰색 물감을 쓸 수 없으므로 청록색에 물을 많이 넣어서
그와 비슷한 효과를 내야 합니다.
꽃잎을 칠할 때도 안과 겉의 색감이 확연히 다른 것을 잘 표현해 보세요.
할미꽃 꽃잎의 바깥 면은 보송보송한 잔털 때문에 전체적으로 희끗해 보입니다.

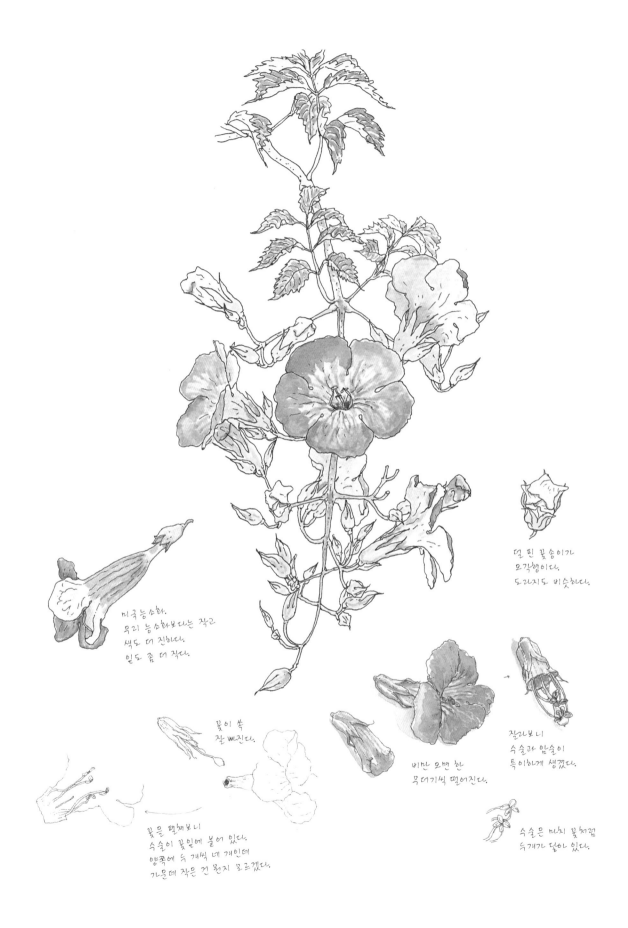

미국 능소화.
우리 능소화보다는 작고
색도 더 진하다.
잎도 좀 더 작다.

덜 핀 꽃송이가
오각형이다.
도라지도 비슷하다.

꽃이 쏙
잘 빠진다.

비만 오면 한
무더기씩 떨어진다.

잘라보니
수술과 암술이
특이하게 생겼다.

꽃을 떼어보니
수술이 꽃잎에 붙어 있다.
양쪽에 두 개씩 네 개인데
가운데 작은 건 뭔지 모르겠다.

수술은 마치 꽃처럼
두 개가 달려 있다.

#06 능소화

능소화는 중국에서 건너온 식물로 한자로는 능소(凌霄)라고 씁니다. 타고 오른다는 뜻의 능과 밤하늘 소. '밤하늘을 타고 오르는 꽃'이라는 의미지요. 실제로 여름에 어느 집 담장 너머로, 혹은 건물 벽면을 가득 메우며 늘어져 있는 명도 진한 꽃들의 얼굴을 가만히 보노라면 주변을 환히 밝히는 등불처럼 눈부십니다.

컬러링 팁

꽃그림은 다른 자연물보다 그려 놓으면 보기 좋은 경우가 많은데,
특히 꽃도 크고 색깔도 화려한 여름꽃들이 그렇습니다.
이런 색감은 채색하기도 더 쉬워요.
최대한 비슷한 색을 만들어서 과감하게 칠해 보세요.
능소화는 오히려 잎 색깔을 내기가 어렵습니다.
초록도 아니고 연두도 아니고 청록도 아닌,
요즘 말로는 '올리브그린'이나 '올리브브라운'이라고 부르는 어두운 초록빛이 나요.
이런 색 물감이 따로 있기도 하지만, 없을 때 초보자들은 흔히 초록에 파랑을 섞습니다.
그러면 그냥 청록색이 돼요.
오히려 초록에 검정이나 회색, 혹은 보색 효과를 이용해
붉은색 계통인 황토색이나 갈색을 섞으면 원하는 색을 얻을 수 있습니다.

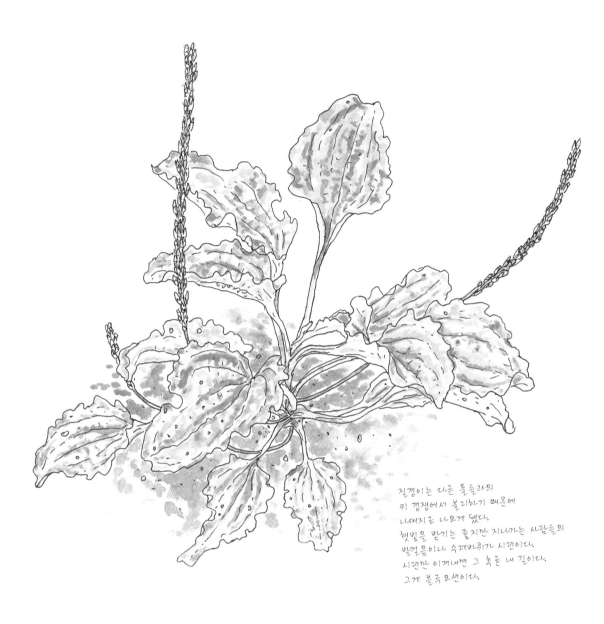

질경이는 다른 풀들과의
키 경쟁에서 불리하기 때문에
너대지로 나오게 됐다.
햇빛을 받기는 좋지만 지나가는 사람들의
발걸음이나 수레바퀴가 시련이다.
시련만 이겨내면 그 혹은 내 길이다.
그게 불로 모션이다.

잎을 찢어서 보면
진긴 심이 들어 있다.

질경이 씨앗은 냄비처럼 뚝껑이 있다.
잘 익으면 작은 충격에도 뚝껑이 잘 열린다.
그러면서 안에 있는 깨알 같은 씨앗이
밖으로 나온다.

#07 질경이

질경이는 숲과 들, 길가, 아파트 화단 어디서나 쉽게 볼 수 있는 로제트
식물입니다. 주로 뿌리에서 뭉쳐 나온 잎 모양을 보고 알아봅니다. 잎들
사이에서 긴 꽃줄기가 올라와 점점이 이삭 같은 작은 꽃이 피고, 씨앗은
주로 사람들의 신발에 붙어서 멀리 이동합니다. 아주 작은 세상이지만
자세히 관찰해 보면 재미난 이야기를 발견할 수 있습니다.

컬러링 팁

색은 간단하지만 주름진 잎의 질감 표현에 신경을 써야 합니다.
먼저 옅은 색으로 잎 전체를 넓게 펴 바른 다음,
같은 색을 겹쳐 칠하면서 조금 더 어두운 부분을 만드세요.
그 위에 약간만 더 진한 색을 한 번 칠해 주면 주름진 듯한 표현이 됩니다.
꽃줄기와 열매가 맺힌 부분도 잘 보면 전체가 같은 색이 아닙니다.
흙빛에 가까운 갈색을 만들어서 부분적으로 사용하면
더 자연스럽고 생동감 있어 보여요.

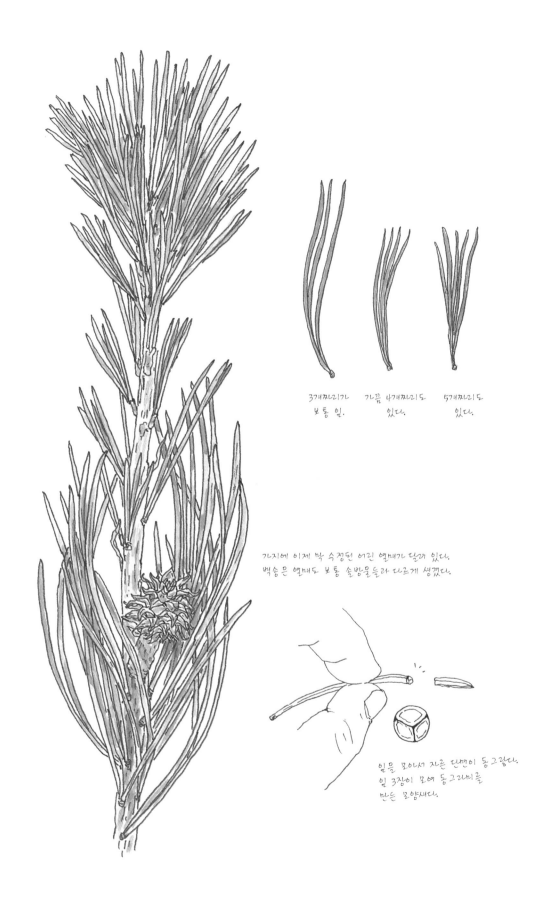

3개짜리가
보통 잎.

가끔 4개짜리도
있다.

5개짜리도
있다.

가지에 이제 막 수정된 어린 열매가 달려 있다.
백송은 열매도 보통 솔방울들과 다르게 생겼다.

잎을 모아서 자른 단면이 동그랗다.
잎 그장이 모여 동그라미를
만든 모양새다.

#08 백송

남산에 산책을 하러 갔다가 가지치기한 나뭇가지를 쌓아 놓은 장소에서 귀한 백송 가지를 발견했습니다. 소나무 종류인 백송은 희끗희끗한 나무줄기로 쉽게 알아볼 수 있지만, 잎의 개수를 세어서 구별할 수도 있습니다. 일반적인 소나무는 바늘잎 두 개가 뭉쳐나고 잣나무는 다섯 개가 뭉쳐나는 반면 백송은 잎이 세 개인 경우가 많습니다.

컬러링 팁

침엽수 그리기는 생각보다 어렵습니다.
가느다란 바늘잎을 일일이 색칠하자면 시간이 오래 걸려요.
하지만 펜 선을 잘 따놓았다면 몇 가닥씩 통으로 칠해도 괜찮습니다.
잎의 끝부분만 가는 붓으로 칠해서
뾰족한 바늘잎 표현을 해주세요.

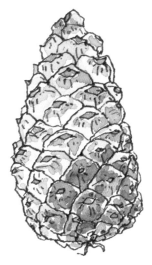

10월에 야외 수업 갔다가
주워온 솔방울.

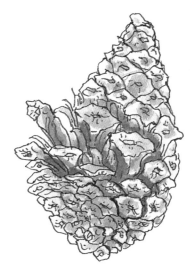

4일 만에 이만큼 벌어졌다.

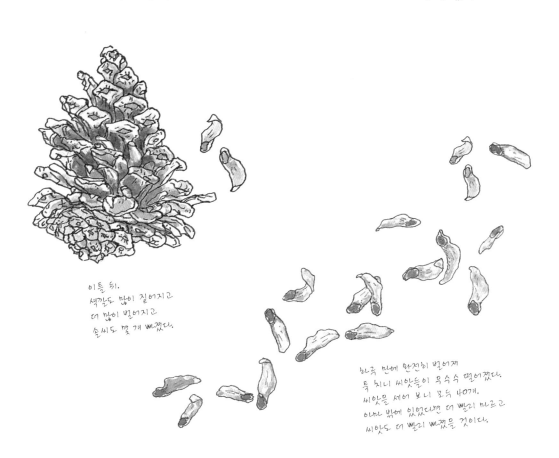

이틀 뒤.
색깔도 많이 짙어지고
더 많이 벌어지고
솔씨도 몇 개 빠졌다.

하루 만에 완전히 벌어져
툭 치니 씨앗들이 우수수 떨어졌다.
씨앗을 세어 보니 모두 40개.
이가 밖에 있었다면 더 빨리 마르고
씨앗도 더 빨리 빠졌을 것이다.

#09 솔방울

솔방울은 소나무 열매입니다. 가을에 길을 걷다가 소나무를 만나면 주변에 솔방울이 떨어져 있는지 찾아 보세요. 나무에서 막 떨어져 아직 초록빛이 남아 있는 솔방울은 집에 가져와 관찰하며 그리기에 좋은 대상입니다. 솔방울이 말라가며 점점 비늘이 벌어지고 그 안에 숨어 있던 씨앗이 떨어져 나가는 과정을 생생히 관찰할 수 있어요.

컬러링 팁

솔방울은 여러 조각이 모여 하나의 형태를 이루기 때문에
선 따기 작업이 까다롭습니다. 하지만 채색은 쉬운 편이에요.
비늘이 겹쳐 어두워진 부분은 같은 색을 덧칠하는 기법으로 입체감을 살려 보세요.
솔방울은 대체로 갈색이 돌지만 가장 어두운 부분은 거의 검정색으로 보일 정도입니다.
이런 곳은 과감하게 어둡게 칠해야 전체적으로 입체감이 살아나요.

같은 종류도 있고 다른 종류도 있다.
같은 참나무 열매인데
왜 이렇게 다양한 모양으로 변했을까?
어떤 조건을 어떤 방법으로 극복하기 위해
모양을 다르게 변화시켰을까?

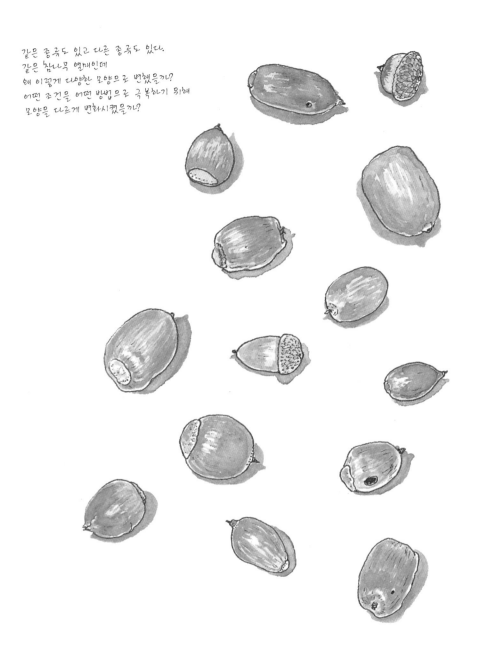

떡갈나무

굴참나무

상수리나무

졸참나무

갈참나무

신갈나무

가시나무

대왕
참나무

북 브라참나무

#10 도토리들

도토리는 참나무 열매입니다. 참나무에는 다양한 종류가 있고 그 종류마다 도토리 모양도 다릅니다. 산이나 공원을 걷다가 도토리를 보면 줍는 습관이 있는데, 어느 날 주머니에 든 것을 모두 쏟아 보니 이렇게나 다양한 모양들이 나왔습니다. 다람쥐와 청설모는 맛으로도 이 도토리들을 구분할 수 있을까요?

컬러링 팁

그림에 그림자가 들어가면 훨씬 입체적인 느낌이 납니다.
그림자는 모든 사물에 있습니다. 빛이 있다는 것은 어딘가 그림자도 있다는 뜻이죠.
햇빛 아래서는 그림자가 하나이지만 실내에서는 조명의 개수만큼 그림자가 생깁니다.
이 경우 하나만 골라서 칠해야 그림이 혼란스러워 보이지 않아요.
그림자는 색이 따로 없어 바닥의 영향을 받습니다.
흰 바탕 위에 사물을 올려 놓고 그리면 회색 그림자가 생겨요.
회색을 만드는 방법은 여러 가지가 있는데
주로 황토색과 보라색, 자주색과 초록색, 고동색과 남색을 섞어서 만듭니다.
가장 쉬운 방법은 검정색에 물을 아주 많이 섞어서 사용하는 거예요.

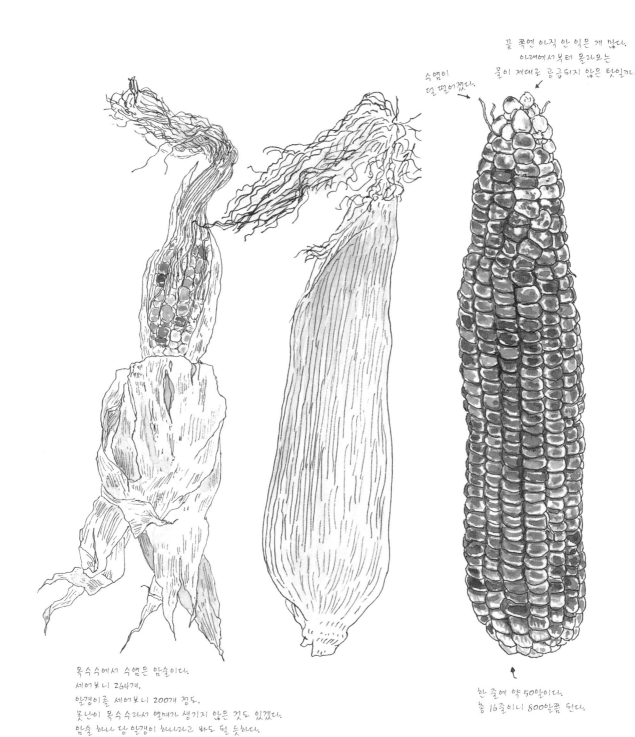

끝 쪽엔 아직 안 익은 게 많다.
아래에서부터 올라오는
물이 제대로 공급되지 않은 탓일까?

수염이
덜 떨어졌다.

옥수수에서 수염은 암술이다.
세어보니 264개.
알갱이를 세어보니 200개 정도.
못난이 옥수수라서 열매가 생기지 않은 것도 있겠다.
암술 하나 당 알갱이 하나라고 봐도 될 듯하다.

한 줄에 약 50알이다.
총 16줄이니 800알쯤 된다.

#11 옥수수

우리가 즐겨 먹는 옥수수도 식물의 열매입니다. 옥수수는 벼, 밀과 함께 3대 주요 곡물로 꼽혀요. 옥수수 하나에는 얼마나 많은 열매(알갱이)가 맺혀 있을까요? 덜 자란 것을 까서 세어보니 200알 정도, 속이 꽉 찬 옥수수는 800알 정도가 붙어 있었습니다. 배가 고프다고 자연이 아직 다 키우지 않은 옥수수를 까서 먹는 건 손해겠지요?

컬러링 팁

자연물 중에는 곤충, 열매, 사철나무 잎처럼 광택이 있는 게 많습니다.
그런 것을 그릴 때는 광택이 나는 느낌을 표현할 수 있어야 해요.
투명수채화로 광택을 표현하는 방법은 몇 가지가 있습니다.
첫째, 광택이 나는 부분은 채색하지 않고 그냥 둡니다.
둘째, 그 상태로 주변 채색까지 마친 후 붓에 물을 묻혀서
같이 한번 슥 칠해줍니다(이렇게 하면 조금 더 자연스러워져요).
셋째, 광택 부분을 남기지 않고 모두 칠해서 말린 후
깨끗한 붓에 물을 묻혀 광택 부분에만 다시 붓질을 합니다.
여기를 마른 휴지로 콕 찍어서 닦아내면 광택 느낌이 나요.

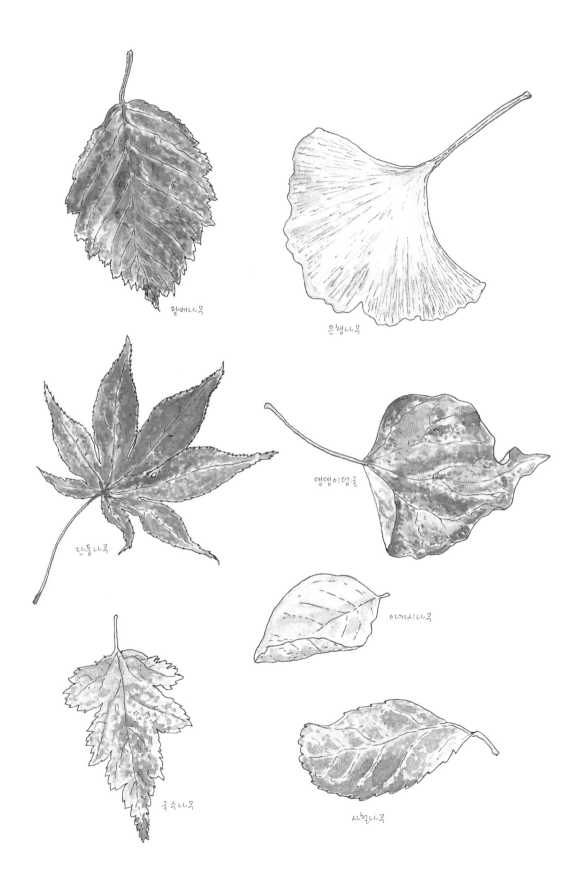

느티나무

은행나무

단풍나무

댕댕이덩굴

아까시나무

국수나무

사철나무

#12 나뭇잎들

나뭇잎은 보통 낙엽이 되기 전에 단풍물이 듭니다. 단풍은 제 할일을 다 마친 나뭇잎의 아름다운 뒷모습이라고 할 수 있어요. 늦여름부터 가을까지 예쁘게 물든 나뭇잎을 모아서 보면 식물의 잎이 얼마나 다양한지 알 수 있어요. 특히 단풍이 다 들기 전에 조금씩 변해 가는 과정의 잎 색깔을 보면 자연이 만들어 내는 색 조합에 절로 감탄을 하게 됩니다.

컬러링 팁

식물의 잎 중에는 가장자리에 톱니가 있는 게 꽤 많습니다.
잎맥 역시 직선이 아니라 곡선인 경우가 대부분이에요.
중심에서 바깥으로 향할수록 잎맥이 가늘고 희미해집니다.
채색을 할 때 이런 특징을 생각하며 붓질을 하면 나뭇잎의 질감이 더 살아납니다.
가을에 단풍이 드는 순서는 주로 초록 잎에서 노랗게 되다가
주황색으로 변하고 점점 더 붉어져요(물론 노란색으로만 물드는 단풍도 있습니다만).
단풍이 드는 순서는 초록 → 노랑이지만,
채색 순서는 밝은 색에서 시작해 어두운 색으로,
즉 노랑 → 초록으로 하는 게 좋습니다.

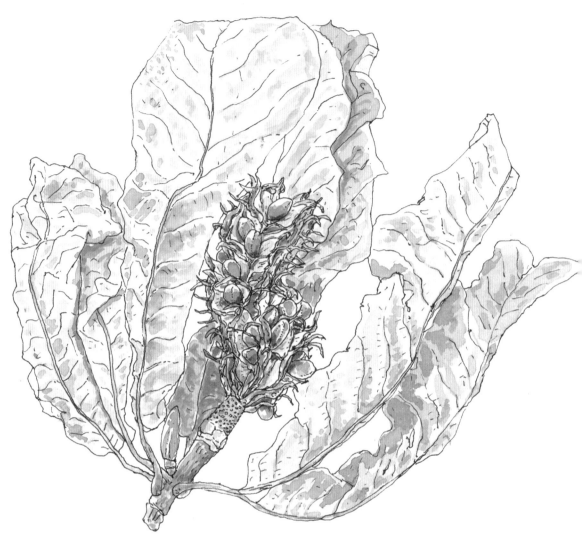

일본목련 열매는 항상 씨앗이 사라진 것만 보았는데
씨앗이 남은 채로 만나니 더욱 반갑다.
집에 가져올 때와는 색이 좀 달라졌지만
여전히 씨앗은 붉고 일은 연보랏빛을 띠고 있다.

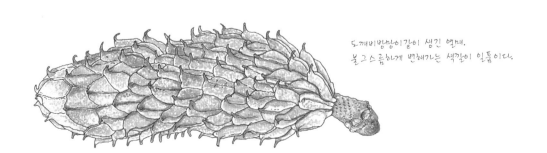

도깨비방망이같이 생긴 열매.
붉그스름하게 변해가는 색깔이 일품이다.

#13 일본목련

일본목련은 이름에 '일본'이 붙은 것만 빼고는 다 좋아하는 식물입니다. 넓은 잎도, 향긋한 꽃향기도, 매혹적으로 생긴 열매도, 그리고 이렇게 다 마른 모습마저 아름답습니다. 목련 종류는 열매와 씨앗의 생김새가 독특한데 일본목련은 특히 미려합니다. 꽃이 진 자리에 붉게 드러나 있는 씨앗, 그리고 마른 이파리의 형태와 색감을 보세요!

컬러링 팁

일본목련의 잎과 열매는 색의 계통이 다르므로 각각 분리해서 그리세요.
이 경우 색이 더 밝고 면적도 넓은 잎 부분부터 그리면 좋아요.
일본목련 이파리는 마르면서 회색 같기도 하고 보라색 같기도 한 미묘한 색으로 변합니다.
이런 색은 어떻게 내야 할까요?
느낌대로 회색과 보라를 살짝 섞는다는 생각으로
여러 색을 조합하며 만들 수 있어요. 이 책의 27쪽에 방법이 나와 있습니다.

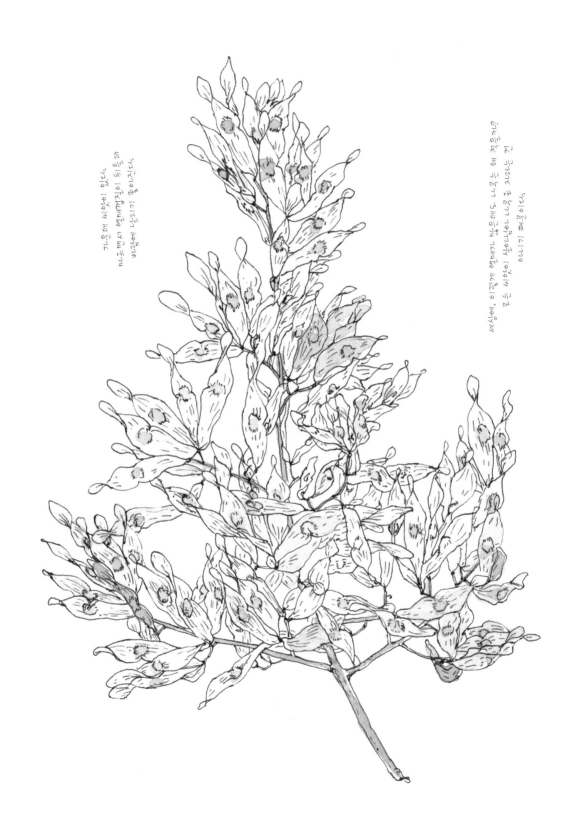

가을 되어 씨앗이 익다.
열매는 날개모양의 세모꼴 날개가 있는 2개
합쳐저 여러개 늘어지게 뭉쳐있다.

잎은 긴타원형 뾰족한 넓은 피침형으로
서로 어긋나고 가장자리에 톱니가 있으며
끝이 뾰족하다.

#14 가죽나무

가죽나무 열매를 무더기로 주웠습니다. 태풍이나 큰 비가 지나가면 이렇게 가지째 떨어진 것을 종종 봅니다. 가죽나무 열매는 마치 씨앗을 감싼 옷처럼 생겼습니다. 얇고 길쭉한 껍질 안에 작은 씨앗이 단단히 자리를 잡고 있어요. 이렇게 생긴 열매는 바람에 날려 씨앗을 멀리까지 보내는 데 유리합니다.

컬러링 팁

가죽나무뿐 아니라 대부분의 열매가 어릴 때는
연두색이나 초록빛을 띠다가 익으면서 붉어지거나 갈색으로 변합니다.
새와 같은 동물에게 따먹히는 열매는 대개 붉은색이고,
바람을 이용해 날아가는 열매들은 대체로 갈색이에요.
그림 속 열매들은 아직 덜 익어서 초록빛이 돌지만 부분적으로 일찍 갈변한 것들이 있습니다.
특히 중간에 씨앗이 있는 부분은 더 빨리 색이 변합니다.

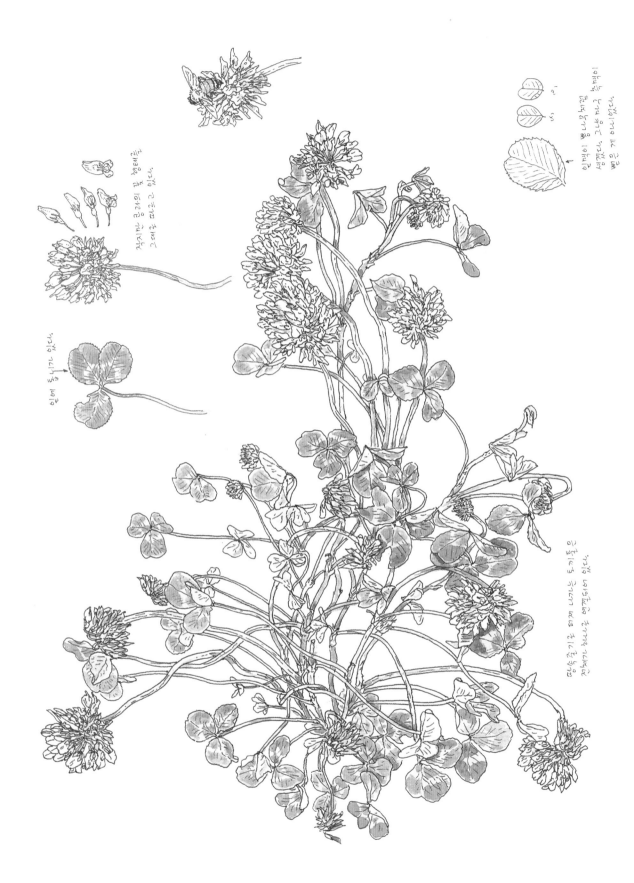

#15 토끼풀

토끼가 잘 먹는 풀이라서 이름이 토끼풀입니다. 잔디처럼 땅속줄기로 뻗어 나가며 자라기 때문에 넓게 퍼져 있는 전체가 한 개체일 확률이 높아요. '행운의 네잎클로버'를 찾는 식물로 잘 알려져 있지만 잎은 대부분 세 장으로 이루어져 있습니다. 꽃은 작은 꽃 여러 송이가 동그랗게 뭉쳐서 피는데, 꽃가루받이가 끝난 것은 색깔이 변하며 아래로 쳐집니다.

컬러링 팁

펜 선이 복잡하게 얽혀 있는 그림은 채색을 가볍게 하는 게 좋습니다.
채색을 너무 여러 단계로 나누어 섬세하게 하기보다는 가볍게 한 번에 칠해 주세요.
토끼풀 꽃은 시간이 지나며 모양과 색깔이 달라지는데,
꽃가루받이가 끝난 부분이 아래로 처지며 갈색으로 변하기 때문입니다.
이런 작은 변화까지 놓치지 않고 표현해야 훨씬 실물에 가까운 그림이 됩니다.

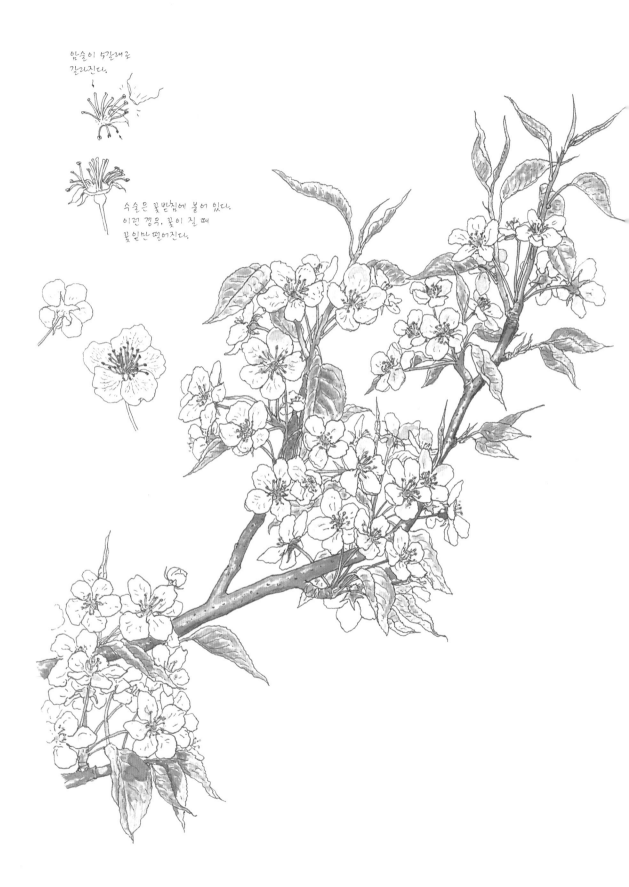

암술이 5갈래로
갈라진다.

수술은 꽃받침에 붙어 있다.
이런 경우, 꽃이 질 때
꽃잎만 떨어진다.

#16 배나무

나무꽃을 그릴 때는 이렇게 나뭇가지까지 전체적인 형태를 그려 보면 좋습니다. 나무마다 가지의 질감과 색깔이 다르고, 꽃과 잎이 나는 모양도 다르기 때문입니다. 배꽃은 한 송이만 보면 작지만 마치 부케처럼 몇 송이가 뭉쳐서 피어 꽃이 희어도 무척 화사합니다. 살짝 붉은 기가 도는 새봄에 핀 잎사귀들과의 조화에서도 남다른 기품이 느껴집니다.

컬러링 팁

꽃과 새잎, 가지의 수피 표현 등
요소가 많은 그림이니 하나씩 분리해서 칠해 보세요.
꽃은 흰색이니 전체를 칠하지 말고
꽃잎이 겹치거나 그림자가 생기는 부분만 회색으로 칠해서 입체감을 줍니다.
나뭇가지의 입체감을 잘 살리려면
나뭇가지를 동그란 원기둥이라 생각하고
양쪽 끝부분은 좀 더 어둡게, 빛을 받은 중간 부분은 밝게 칠해 줍니다.
색을 다 칠한 다음엔 깨끗한 붓에 물을 묻혀
중간 부분만 붓질을 한 번 하고 휴지로 콕 찍어 주세요.
그러면 광택이 자연스럽게 표현됩니다.
그리고 여러 송이 꽃들 때문에 나뭇가지에 그림자가 진 부분도
놓치지 않고 어둡게 그려 주면 훨씬 입체감이 삽니다.

채색하기

#01 코스모스
Cosmos bipinnatus Cav.

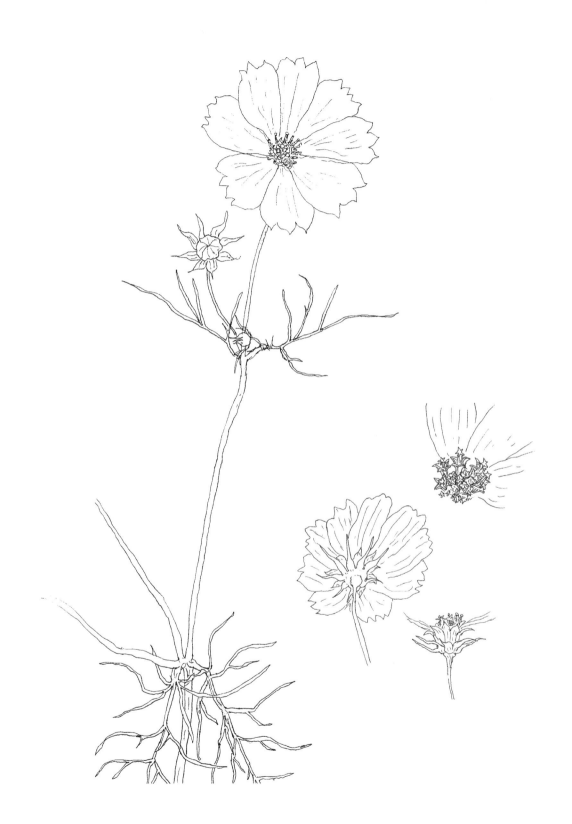

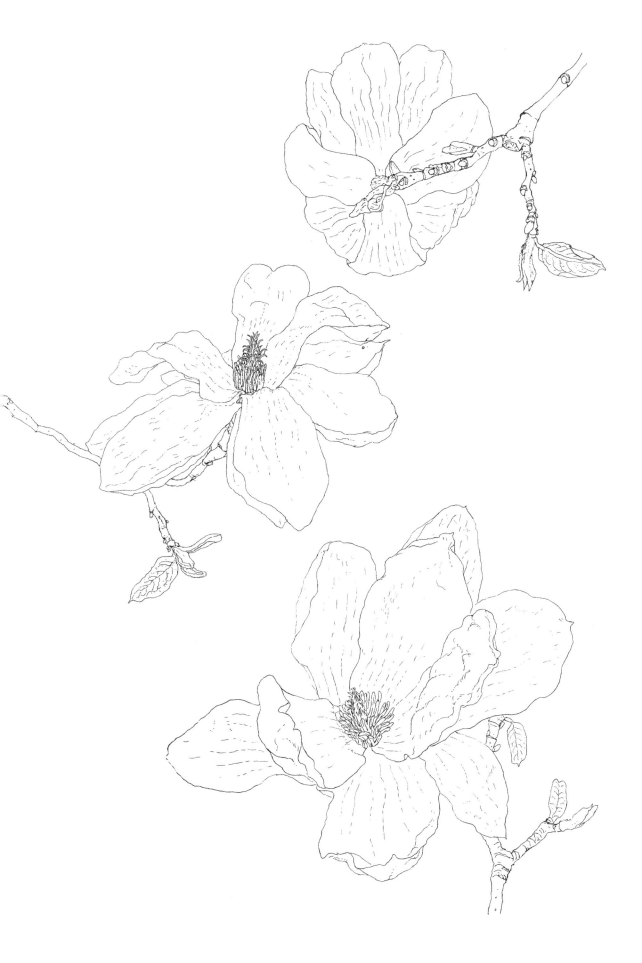

#03 등
Wisteria floribunda (Willd.) DC.

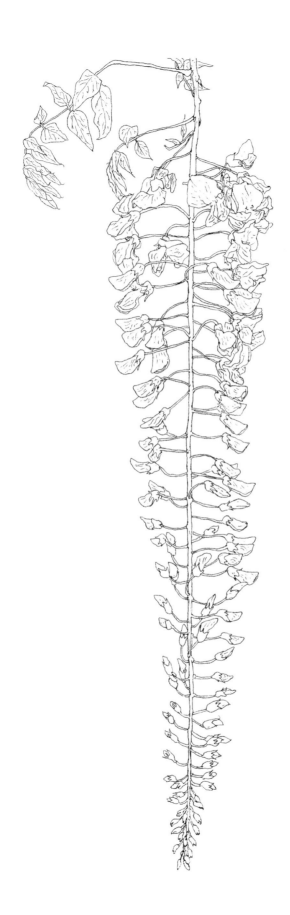

#04 모란
Paeonia suffruticosa Andrews

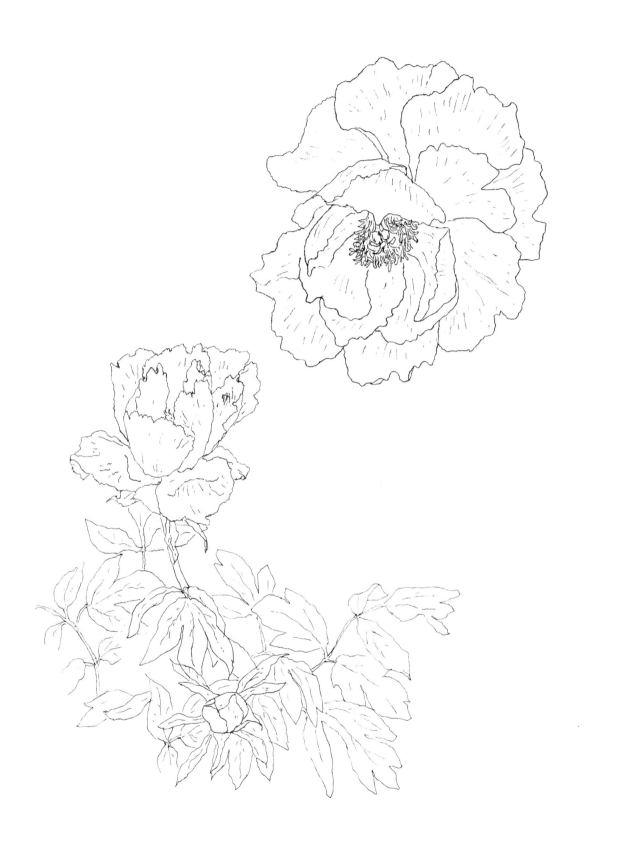

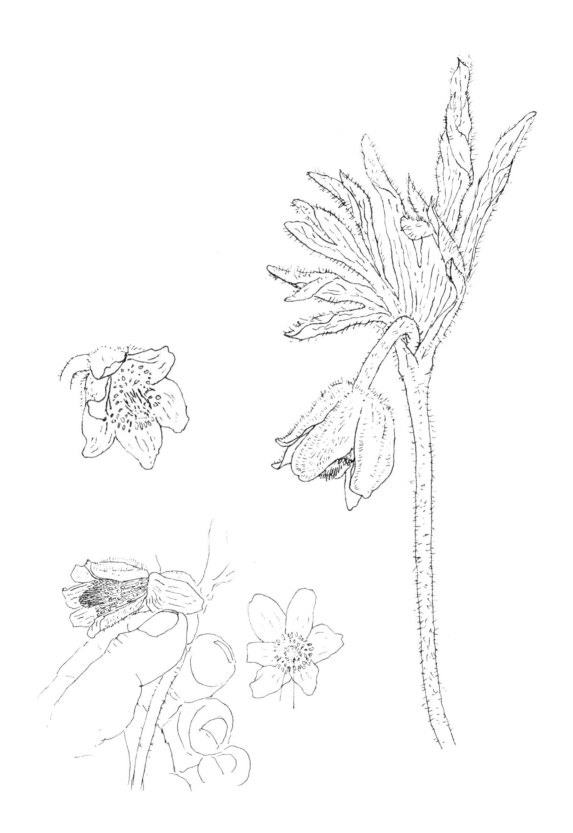

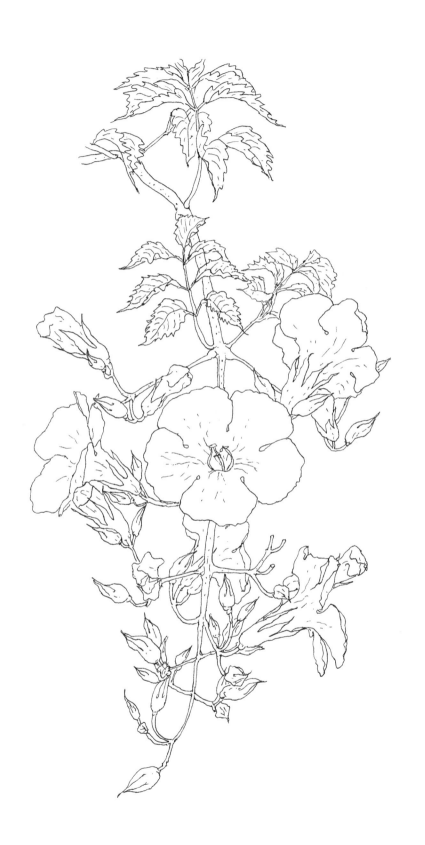

#07 질경이
Plantago asiatica L.

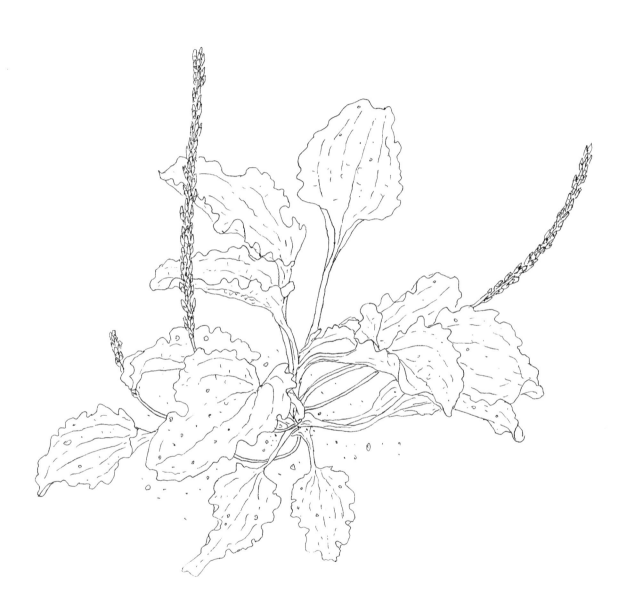

#08 백송
Pinus bungeana Zucc. ex Endl.

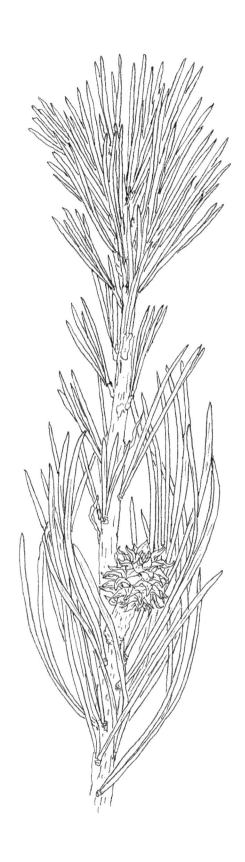

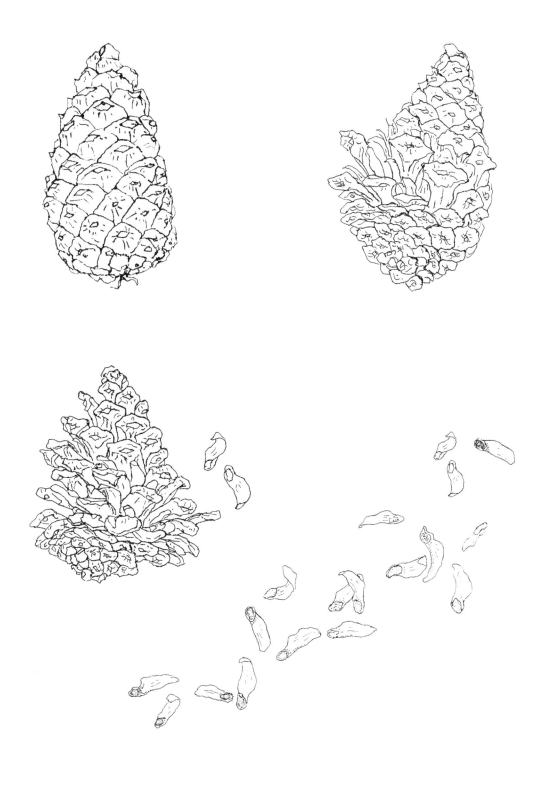

#10 도토리들
Acorns

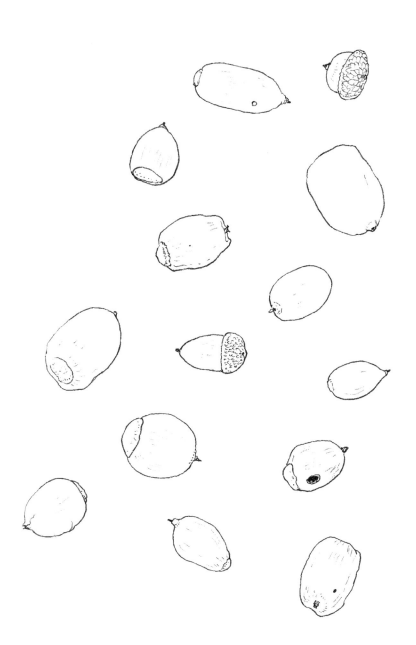

#11 옥수수
Zea mays L.

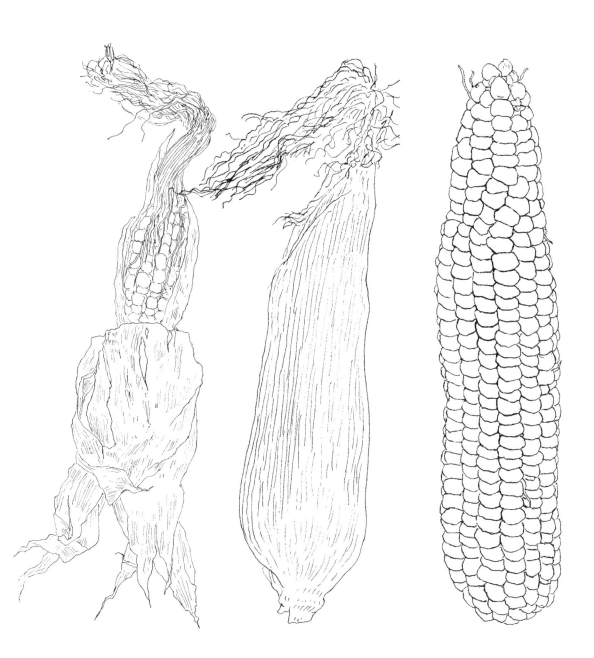

#12 나뭇잎들
Leafs

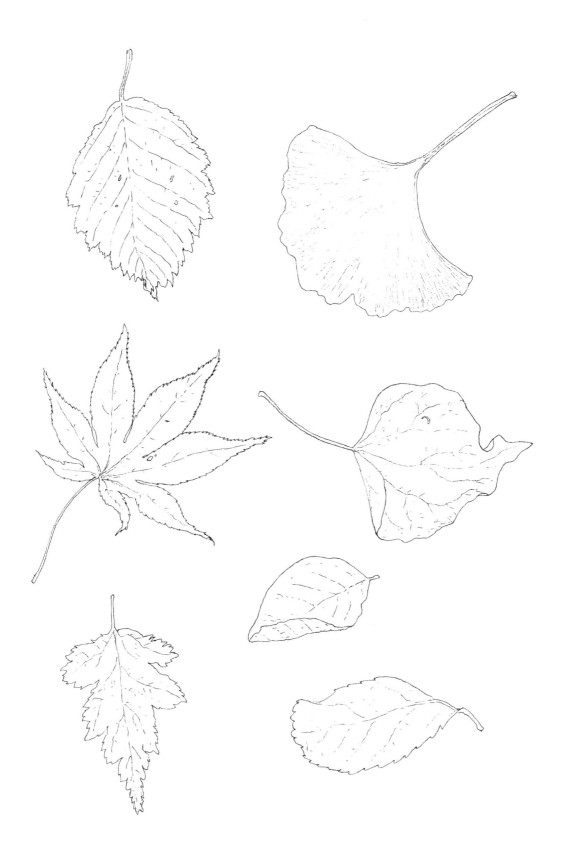

#13 일본목련
Magnolia obovata Thunb.

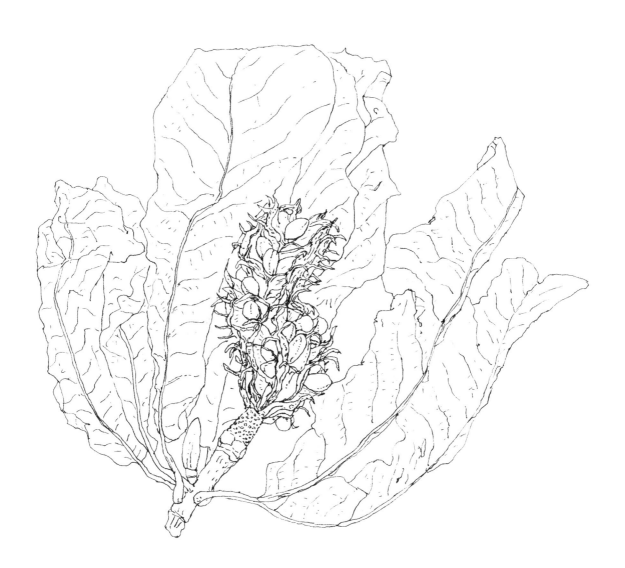

#14 가죽나무
Ailanthus altissima (Mill.) Swingle

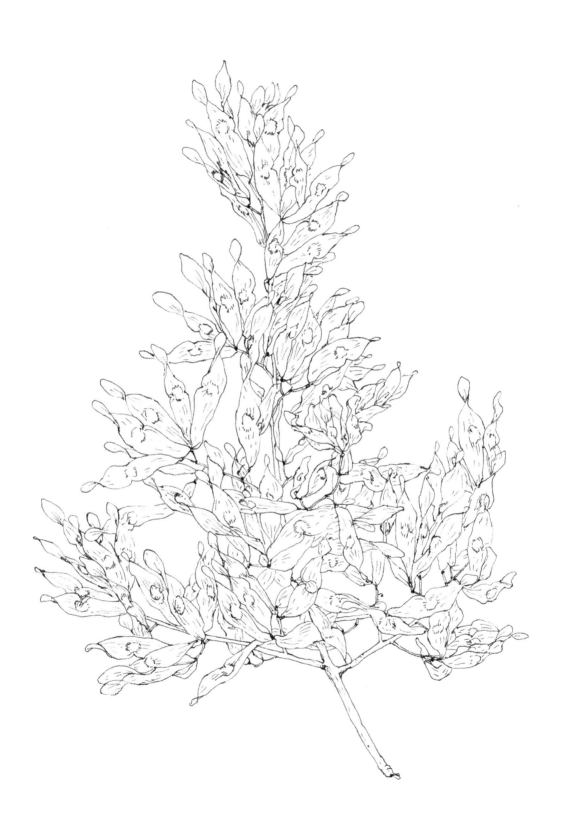

#15 토끼풀
Trifolium repens L.

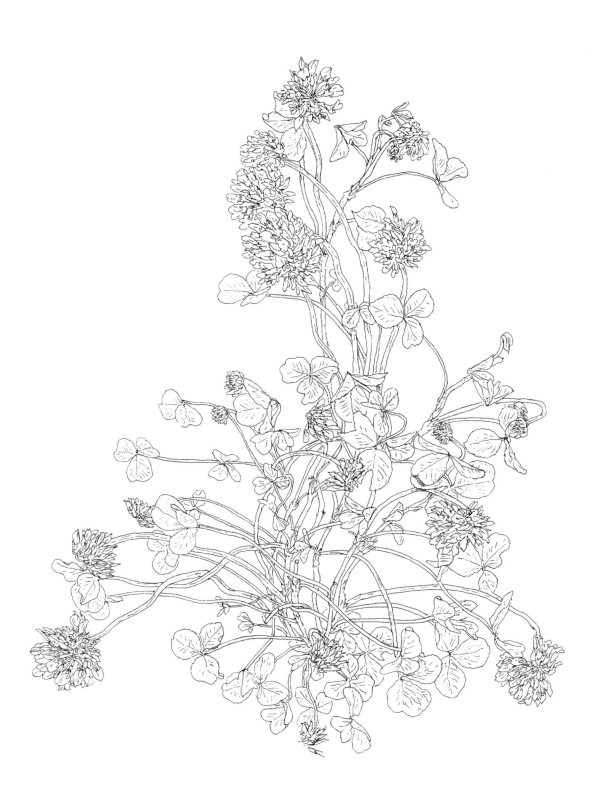

#16 배나무
Pyrus pyrifolia (Burm. f.) Nakai var. *cultiva* (Makino) Nakai

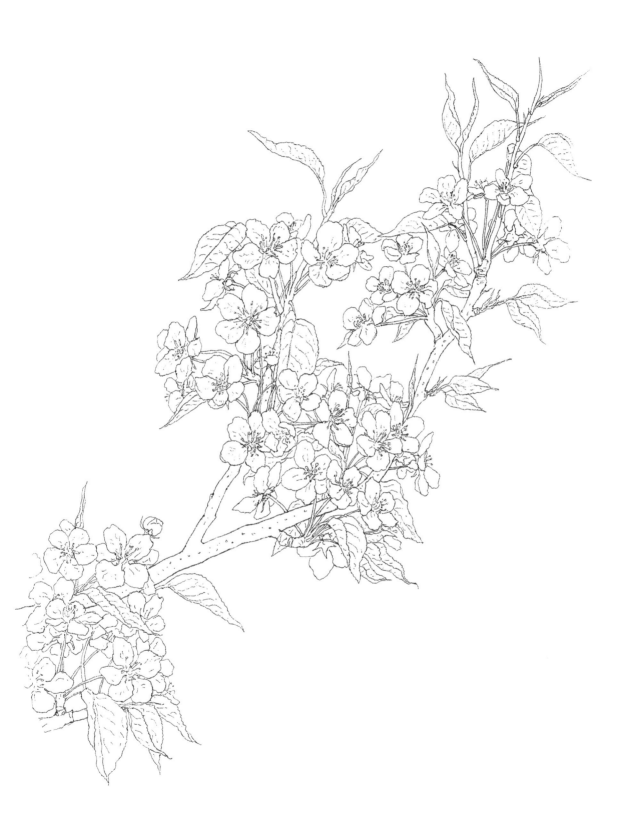

오른쪽 페이지부터 시작되는
빈 수채화 용지는 연습용입니다.
새로운 색을 만들 때는 반드시 연습용 종이에
먼저 칠해서 발색을 테스트해 보세요.
그러면 컬러링에 실패할 일이 절대 없습니다.

그리고 만약,
이 책을 통해 자연관찰 그림에 흥미가 붙었다면
하루쯤은 직접 자연 속으로 스케치북을 들고 들어가
선 따기 작업부터 채색까지 전체 그림을 완성해 보세요.
조금 서툴러도 직접 실물의 자연과 눈을 맞추며 그림을 그려 보면
자연관찰이 주는 발견의 기쁨을 더욱 크게 느낄 수 있습니다.

어쨌거나,
자연관찰＋그림의 세계에 들어오신 것을
환영합니다!